15分鐘
畫花草
自學入門書

zhao◎著

U0052301

氧氣生活，閒畫花草。

我有一個小花圃，種了花花草草，
有時，蝴蝶會飛來閒逛，
有時，蜜蜂會飛過來採蜜，
有時，蝸牛也會來吃吃嫩芽⋯⋯
我呢，偶而就來觀察與記錄。

畫畫小花、畫畫小草，融入日記、做成小卡⋯⋯
彩色原子筆是很好用的手繪工具，
除此之外，你能選購的畫筆種類還有很多，
而且顏色繽紛又多樣，攜帶、使用都極為方便。

想畫花草時，這本書裡有許多我分享的範例～
畫法由簡單到豐富，讓你循序漸進、輕鬆學會、越畫越美！

一起來吧！
歡迎來到我的花草世界，彩繪一個人的美好。

zhao

Contents

Part 1　06

越畫越舒心
的浪漫花草

Part 2　16

進入
創意滿點的
花草世界

Part 3 34

愛怎麼塗色
就怎麼塗色

Part 4 54

甜美與夢幻
的
花草超療癒

Part 5　80

徜徉花草的綺想世界

Part 6　96

增添生活樂趣的花漾小物

Part 1

越畫越舒心的
浪漫花草

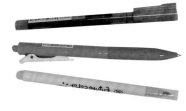

吸睛無數的筆

彩色原子筆

市售的品牌很多，筆尖也有分粗細，顏色更是繽紛。選購時，可依自己喜歡的買。筆尖粗細分為：0.28mm ～ 0.5mm，有的還有到 1.0mm。一般畫圖建議用 0.5mm 的就可以，如果要畫細小物件，才選 0.4mm 以下的。

 0.5mm　 0.38mm　 0.28mm　 1.0mm

長期不使用時，筆尖容易堵塞，偶而還是要把筆拿出來畫一畫喔！

顏色選擇：顏色大致分為亮麗色系、粉色系、復古色系三大類，可依照自己的喜好選擇。

亮麗色系　　　　　粉色系　　　　　復古色系

其他筆

奇異筆

筆尖較粗、線條單一，可依需要搭配使用。

麥克筆

筆尖主要分為圓頭和平頭，可用在大塊面積著色。

彩色毛筆

有像毛筆一樣的筆尖，線條可以做粗細變化，用來塗色滿好用的喔！

特殊顏色的筆

*墨水加有金粉的原子筆，畫起來亮亮的，效果很特別。

*金屬色的奇異筆，顏色帶有金屬光澤，畫在塑膠、玻璃、陶瓷……等物品上，更能增添效果。

試畫·建立色卡

*麥克筆、彩色毛筆、彩色奇異筆的墨水較多，會有顏色滲透紙張的問題，使用前最好先在紙張的角落試畫看看，再決定是否使用。

*為了畫圖時選色方便，建議先將畫筆的顏色建立色卡喔！

色卡示範

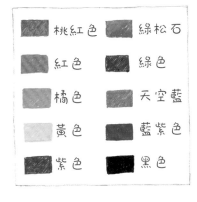

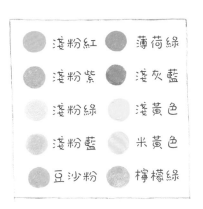

紙張影響上色效果

*請選用紋路較平滑的紙，比較好畫線條及上色。例如：象牙卡、映畫紙、道林紙、插畫紙或用一般素描本。如果要畫在手帳本上，請注意墨水滲透的問題。

*也可以選用深色紙張，用白色或淺色筆作畫，但是必須看墨水的覆蓋能力好不好。品牌不一樣，墨水覆蓋效果也不同。

*金屬色的奇異筆，墨水覆蓋效果很好，又能畫在不同材質上，可依需要選購。

不同紙張的上色效果

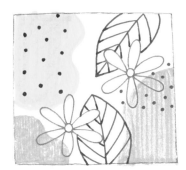

平滑的紙張

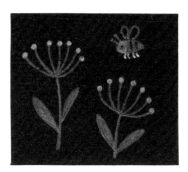

黑色的紙張

畫畫前先練習手感

開始畫畫前,先來練練手感吧!直線、圓圈、平行線……等,畫得越順手,就能讓你越快進入狀況喔!

直線 ——————————

波浪 〜〜〜〜〜〜〜

點點 • • • • • • • • • • • • • •

繞圈 ∿∿∿∿∿∿

平行線

對稱

放射線

圓點點

不規則繞圈

短線條

其他線條

莖的多樣姿態

不同組合

葉的基本畫法

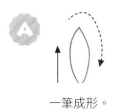

一筆成形。

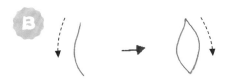

1. 先畫左邊。　　**2.** 再畫右邊。

練習畫爛漫花朵

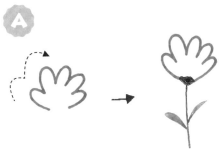

1. 一筆畫出花朵
外形。

2. 加上莖、花萼
和葉子。

1. 先畫小圓
當花心。

2. 小圓外順時鐘
畫上花瓣。

3. 畫花蕊等細節。

1. 用虛線畫一個
螺旋圈。

2. 外圍加上一圈花瓣。

塗色的方式有很多種且各具特色，你可以多方嘗試。

畫滿線條

1. 先畫好圖形。

2. 用線條代替塗色。

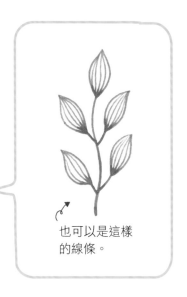

也可以是這樣的線條。

例

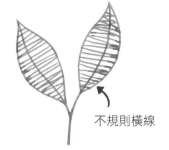

不規則橫線

不規則繞圈

放射狀線條

填滿顏色

1. 畫好圖形。

2. 花萼和葉子塗上顏色、花朵留白。

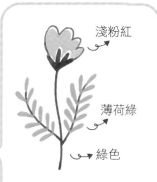

淺粉紅

薄荷綠

綠色

也可以用不同顏色塗色。

 例

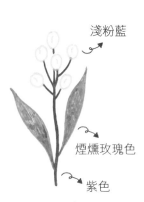

淺粉藍

煙燻玫瑰色

紫色

沒有框線

A

用顏色直接塗出圖案。

B

1. 先塗色塊。

2. 再畫上線條。

混合塗色

1. 用螺旋圈畫花朵。　**2.** 將花朵完成。　**3.** 加上莖和葉子。　**4.** 將葉子塗色。

1. 先畫出莖與分枝。　**2.** 畫花朵輪廓線。　**3.** 畫花朵細節和葉子，並將葉子塗色。

 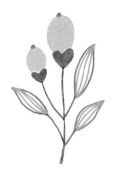

1. 畫出莖與花萼。　**2.** 花朵、花萼分別塗色，再畫葉子輪廓線。　**3.** 花朵上方畫小圓點、葉子內加上線條。

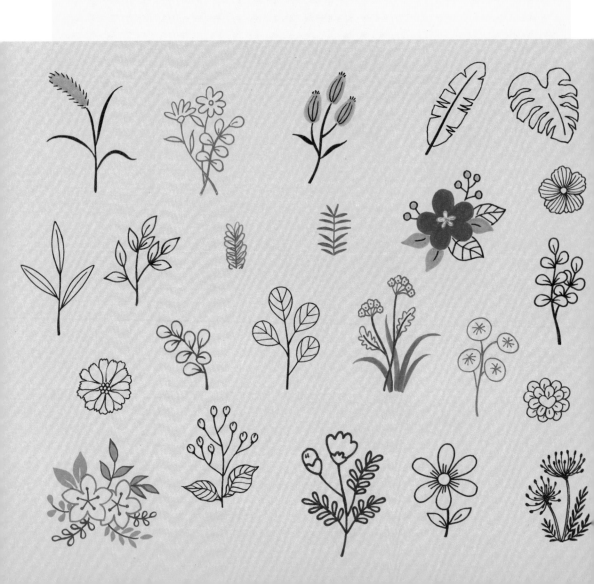

Part 2

進入創意滿點的
花草世界

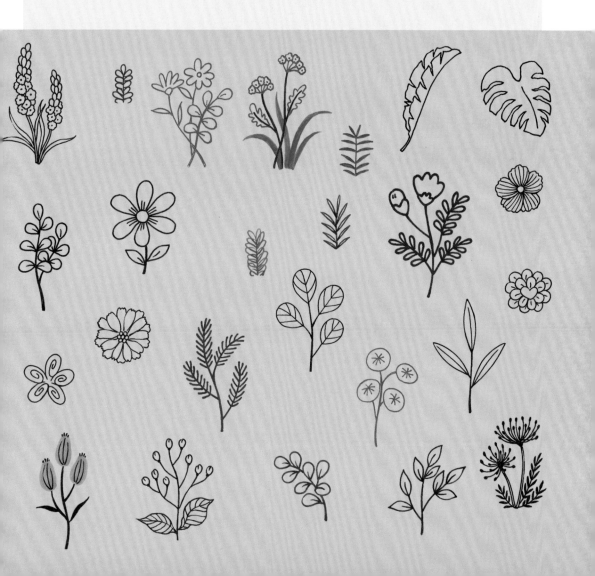

俏麗多彩的花花

可愛小花

1. 畫一個圓形。　**2.** 圓形外順時鐘畫花瓣。　**3.** 花瓣大小可隨意畫。

花瓣也可畫細、畫多。

1. 畫一個愛心。　**2.** 愛心外順時鐘繞圈畫花瓣。　**3.** 畫滿一圈。

小花苞

1. 畫底部有缺口的小橢圓。　**2.** 橢圓中間畫小弧線。　**3.** 下方畫圓點當作花萼。

花萼也可以加大。

 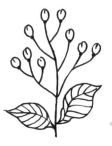

變化

串串花

1. 用鉛筆輕輕畫出莖。

2. 由下往上畫小花苞。

3. 畫好一株再輕輕擦掉鉛筆線。

花苞

開花

也可以這樣畫。

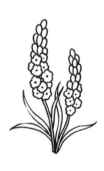

1. 畫出莖。

2. 加上小分枝。

3. 畫上花朵。

球狀花

1. 畫放射狀的線條。

2. 再穿插畫短線條。

3. 線條尖端畫水滴狀黑點。

側面模樣

1. 用鉛筆畫一個圓。

2. 圓內畫上小花朵。

3. 往外畫小花將圓畫滿,再輕輕擦掉鉛筆線。

色塊與線條的組合

以下示範圖是用麥克筆或彩色毛筆先塗上色塊，等墨水乾後，
再使用彩色原子筆畫線條。

1. 塗一個花朵形
狀的色塊。

2. 畫出莖和
花蕊。

3. 加上葉子。

也可以這樣畫。

1. 先塗五瓣花瓣。

2. 加上線條和
圓點。

3. 畫上葉子。

也可以這樣畫。

 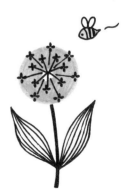

1. 塗出一個中
空的圓。

2. 畫小花朵。

3. 穿插畫第二
層小花朵。

大花瓣的花朵

鋸齒狀

1. 先畫花心。　　**2.** 花心外圍畫　　**3.** 畫花蕊等細節。
　　　　　　　　　　花瓣。

1. 畫三瓣交疊的　　**2.** 外圈加畫一　　**3.** 再加上一層
　　小花瓣。　　　　　層花瓣。　　　　　花瓣。

 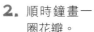 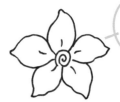 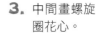

螺旋

1. 畫兩頭尖的橢　　**2.** 順時鐘畫一　　**3.** 中間畫螺旋
　　圓形花瓣。　　　　圈花瓣。　　　　　圈花心。

其他

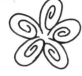 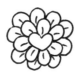 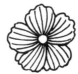 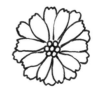

搖曳生姿的草草

扇形小草

尖

寬

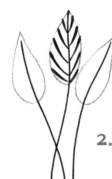

1. 畫一條線。

2. 前端再加一筆。

2. 畫莖和對稱的葉脈。

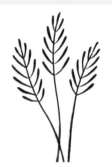

1. 用鉛筆輕輕畫三個水滴形。

3. 葉子畫完,等墨水乾後,再輕輕擦掉鉛筆線。

細長的草

開花了

1. 畫細長弧形葉子。

2. 右邊再加上葉子。

3. 上色。

葉子也可以畫成捲曲形。

愛心葉形小草

3 片草

1. 畫一個愛心。

2. 再加畫兩個愛心。

3. 畫上葉脈。

只在葉片邊緣上一層顏色的效果。

4 片草

另一種作法

1. 塗出四個葉片色塊。

2. 描畫愛心葉片、葉脈和莖。

也可以先塗愛心色塊再畫葉脈和莖。

細葉小草

1. 畫莖。

2. 畫長短不一的小葉子。

3. 繼續往下加滿葉子。

葉子交錯畫,才會有前、後之分。

變化

畫一畫草叢

1. 先畫出莖的分布位置。

2. 在莖上畫對稱的小葉子。

3. 可以依需要添加數量。

1. 用鉛筆畫主要葉脈（間隔略寬一點）。

2. 畫上波浪狀的葉片。

3. 葉片塗色、葉脈留白，下方再加小短線。

位置參考

這樣畫也 ok！

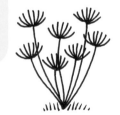

1. 用短線畫出半圓形的開放性圖案。

2. 畫好所需的數量。

3. 畫莖，下方再加畫細小短線。

色塊與線條的混搭

1. 塗出一個邊緣不規則的色塊。

2. 用彩色原子筆畫細節。

3. 往外畫出放射狀的葉子外形。

1. 用麥克筆塗三個瓜子形色塊。

2. 用彩色原子筆畫細節。

3. 畫出莖與葉子。

1. 用麥克筆塗一個長弧形色塊。

2. 外圍用彩色原子筆畫出短芒和莖。

3. 加上葉子。

形狀百變的葉子

圓形葉

1. 畫兩個小圓。

2. 加上莖和葉脈。

塗色也 ok！

 葉形變化

長橢圓形葉

1. 先畫中間的葉子和莖。

2. 左、右兩邊再加上葉子。

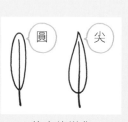

葉尖的變化

圓　尖

 葉脈的變化

小片葉

葉脈也可以畫密集一些。

1. 畫莖。　　**2.** 畫上對稱的葉子。　　**3.** 後方再加畫一株。

葉形變化

大片葉

45°

1. 由下往上畫主葉脈。　　**2.** 用鉛筆畫葉片的輪廓。　　**3.** 畫出有不規則缺口的葉片，再輕輕擦掉鉛筆線。

不同角度

1. 先用鉛筆輕輕畫出葉片輪廓。　　**2.** 畫出葉形，再輕輕擦掉鉛筆線。

·外形複雜的葉子·

大型葉

1. 先畫出葉脈。

2. 沿著葉脈外圍畫出
葉子外形。

3. 葉子外形可以
是不規則狀。

小型葉

1. 先畫出葉脈。

2. 在葉脈上用同樣的
顏色直接塗厚。

3. 畫完後再稍做
修飾即可。

建議先用鉛筆輕輕畫出位置,再用彩色原子筆描繪。

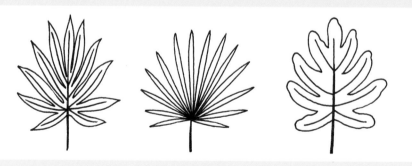

外形特殊的葉子

1. 先畫出主要葉脈。

2. 畫出鋸齒狀葉片。

3. 葉片畫好再加上細小的葉脈。

葉形變化

其他葉形

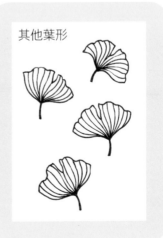

1. 畫葉子外形。

2. 畫上往底部中心集中的葉脈。

外形不規則狀比較生動喔！ →

變化萬千的葉形

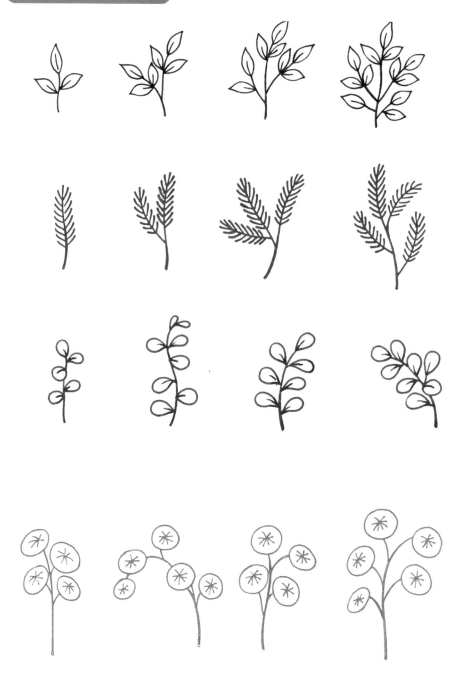

· 色塊與線條的搭配 ·

1. 塗出橢圓形色塊
組合。

2. 用色塊塗出葉形。

3. 用彩色原子筆畫上
細節。

淺色葉脈 →

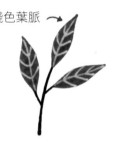

1. 塗出橄欖形色塊
組合。

2. 畫上莖與分枝。

3. 用淺色原子筆畫
出葉脈。

1. 塗出圓形色塊
組合。

2. 用彩色原子筆描外
形（可以跟色塊稍
微錯開）。

3. 描畫細節。

想像與創意的組合

1. 先畫莖與分枝。

2. 畫花朵與花苞。

3. 加上葉子。

1. 先畫出一段葉子。

2. 左後方加畫一株花與葉。

3. 再往左邊加畫一株花與葉。

1. 先畫莖與分枝。

2. 畫上小花苞。

3. 後面加畫一株葉子。

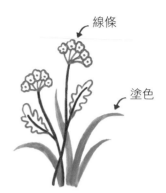

線條

塗色

1. 畫一株花與葉子。

2. 左邊加畫一株彎曲的花與葉。

3. 後面畫上小草（小草可以塗上顏色）。

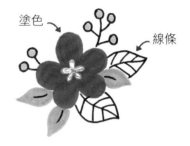

塗色

線條

1. 畫一朵花並塗上顏色。

2. 塗出三片小葉子。

3. 畫裝飾的花苞和葉子（葉子只畫線條就好）。

1. 畫兩朵花。

2. 搭配畫上各種不同的葉子。

3. 葉子畫好後，可以選擇部分塗色。

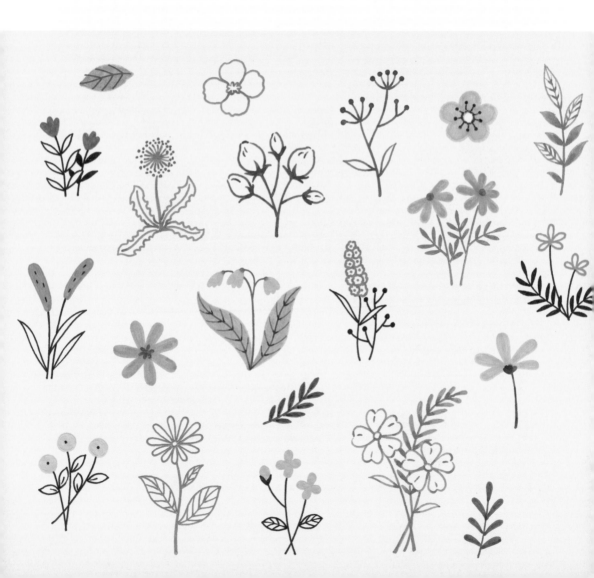

愛怎麼塗色
就怎麼塗色

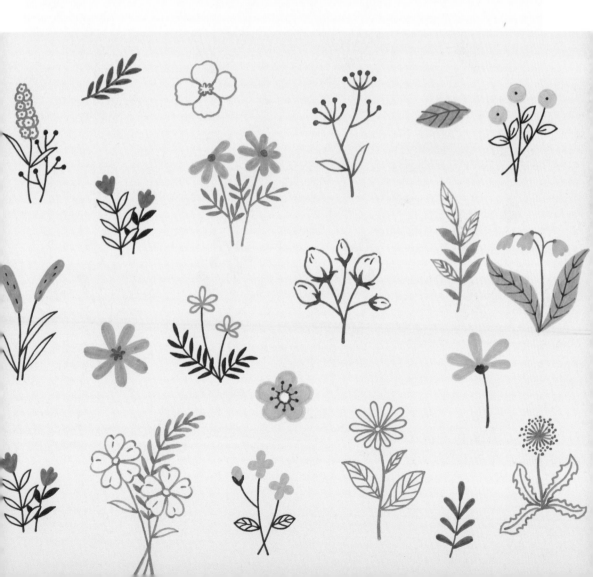

只用單色簡約清爽

市售的原子筆有許多種顏色，想要用單色、雙色或彩色來為花草增添魅力，全由你作主，筆隨意走，就能越畫越舒心。

● 黑色

1. 先畫右邊的葉子。

2. 再畫左邊的葉子。

3. 中間畫花朵和花萼。將花萼上色。

4. 可再加一株小花苞。

● 黑色

1. 畫花朵外形。

2. 花朵塗色，再畫花苞，加上莖。

3. 畫莖的分枝，花苞塗色。

4. 畫葉子。

● 奶茶色

1. 畫花朵外形。　　2. 畫花朵細節和莖。　　3. 畫葉子並塗色。

● 綠松石色

1. 先畫莖。　　2. 畫大小不一的
葉子。　　3. 部分塗色、部分
畫上葉脈。

● 煙燻玫瑰色

線條　塗色

1. 畫一株花。　　2. 右邊再畫一株，
並加上葉子。　　3. 後面加上葉子並
塗色。

 勃艮第紅

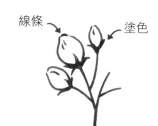

線條 ← → 塗色

1. 畫莖和分枝。

2. 畫花苞和花萼。
將花萼塗色。

3. 花苞大、小不同
會比較自然。

 駝灰色

長 ↗
↘ 短

1. 畫一朵多花瓣
的花。

2. 畫莖與葉。

3. 畫上葉脈。

 黛綠色

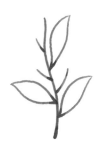

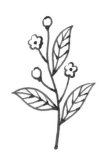

1. 畫莖與分枝。

2. 交錯的畫上葉子。

3. 畫花朵、花苞
和葉脈。

 38

 霧靄藍

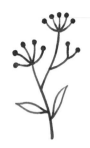

1. 畫莖與分枝。

2. 分枝頂端畫扇形小分枝。

3. 用小圓圈代表花朵,再加上葉子。

 琥珀黃

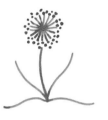

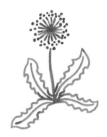

1. 用鉛筆輕輕畫一個小圓圈,再從中心點畫放射狀線條。

2. 沿著圓圈畫上小圓點,再擦掉鉛筆線。

3. 畫出莖與主葉脈。

4. 畫出葉片外形。

 紫色

1. 畫莖與分枝。

2. 畫對稱的小花朵。

3. 底部畫上葉子。

運用雙色豐富色彩

桃紅

黑色

1. 塗一朵小花。　　　　**2.** 加上莖與葉。　　　　**3.** 畫另一株並塗色。

天空藍

黑色

1. 塗出穗狀花
　　外形。　　　　　**2.** 畫上莖與葉。　　　　**3.** 右後方畫另一株，
　　　　　　　　　　　　　　　　　　　　　　　　　　再加上細節。

黃色

黑色

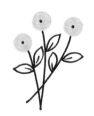

1. 畫花、莖與葉。　　**2.** 左邊也畫一株。　　**3.** 右邊再加畫一株，
　　　　　　　　　　　　　　　　　　　　　　　　　最後畫小黑點當
　　　　　　　　　　　　　　　　　　　　　　　　　花蕊。

淡粉紫

黑色

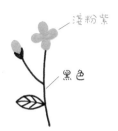

1. 畫一株小花。

2. 再畫一株花苞與葉子。葉子畫上葉脈。

3. 右邊再加畫一株。

橘色

黑色

1. 畫兩株小花。

2. 左、右再畫莖。

3. 畫對稱小葉片並塗色。

紅色

黑色

1. 由上往下畫堆疊的穗狀花。

2. 加上莖與葉。

3. 右後方畫另一株莖與分枝。

4. 分枝頂端畫黑色小圓點。

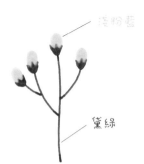

淺粉藍

黛綠

1. 畫莖與分枝。　　**2.** 分枝頂端畫小花苞　　**3.** 加上小葉子並塗
　　　　　　　　　　　　與花萼。　　　　　　　上顏色。

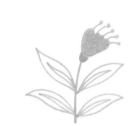

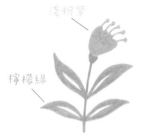

淺粉紫

檸檬綠

1. 畫花的外形。　**2.** 塗色並畫　　**3.** 畫莖與葉子。　　**4.** 葉片中間適度
　　　　　　　　　　　花蕊。　　　　　　　　　　　　　　　　　　留白，其他部
　　　　　　　　　　　　　　　　　　　　　　　　　　　　　　　　分塗色。

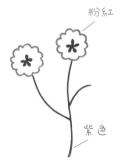

粉紅

紫色

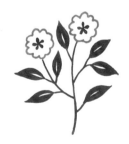

1. 塗一個花心。　**2.** 外圍畫一圈　　**3.** 畫莖和另一　　**4.** 加上分枝與葉
　　　　　　　　　　　波浪線。　　　　　　朵花。　　　　　　　子。葉子塗色、
　　　　　　　　　　　　　　　　　　　　　　　　　　　　　　　中間留白。

1. 畫莖和分枝。

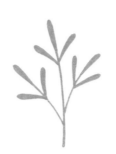

2. 畫上葉子並塗色。

淺灰藍

藍紫色

3. 上層疊畫較深的
藍紫色葉子。

1. 先用深色畫
一株花。

米黃

黛綠

2. 後面加畫淺色葉子
（須避開深色的線）。

3. 描畫葉脈。

1. 用淡色塗出三
片葉形。

勃艮第紅

豆沙粉

2. 用深色筆在上層疊
畫莖與分枝。

3. 分枝頂端畫小圓
圈代表小花。

使用彩色繽紛奪目

1. 畫綠色莖與
葉子。

2. 葉子尖端塗上紅色小
圓點，後方畫另一株
煙燻玫瑰色的莖。

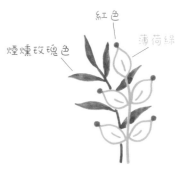

紅色

薄荷綠

煙燻玫瑰色

3. 再畫煙燻玫瑰色
葉子。

1. 畫黑色的莖。

2. 畫上淺粉紅小花。

薄荷綠

淺粉紅

黑色

深綠

3. 用兩種綠色畫葉子。

綠松石色

1. 用鉛筆輕輕描
花朵，再畫綠
松石色莖。

2. 畫黃色花朵，
擦掉鉛筆線。

3. 畫檸檬綠葉子。

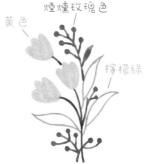

黃色

煙燻玫瑰色

檸檬綠

4 花朵塗色，再用煙
燻玫瑰色畫一株花
與葉。

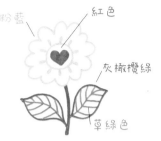

淺粉藍　紅色

灰橄欖綠

草綠色

1. 塗一個紅愛心，外圍畫淺粉藍小圓。

2. 小圓外畫一圈實心小橢圓。

3. 再畫花瓣和灰橄欖綠莖。

4. 畫灰橄欖綠葉子和草綠色葉脈。

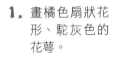
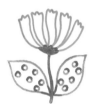
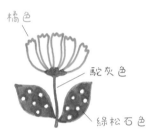

橘色

駝灰色

綠松石色

1. 畫橘色扇狀花形、駝灰色的花萼。

2. 畫駝灰色莖、綠松石色葉子，葉片上畫小圓。

3. 小圓內留白，葉片塗色。

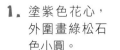

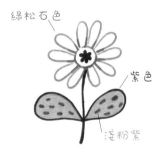

綠松石色

紫色

淺粉紫

1. 塗紫色花心，外圍畫綠松石色小圓。

2. 小圓外面畫長形花瓣，再畫紫色莖。

3. 畫紫色水滴形葉子並用淺粉紫塗色，再畫紫色短線條。

Part 3

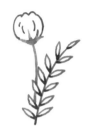
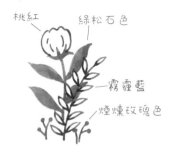

1. 霧霾藍畫對稱
的葉子。

2. 後面加桃紅色花朵、
綠松石色花萼和莖。

3. 塗綠松石色大葉片、畫煙
燻玫瑰色裝飾小花。

桃紅 綠松石色
霧霾藍
煙燻玫瑰色

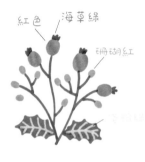

1. 海草綠畫莖和
分枝。

2. 畫紅色果實、海草
綠蒂頭。

3. 再畫小分枝、珊瑚紅小果實、
海草綠葉子與淺粉綠葉脈。

紅色 海草綠
珊瑚紅

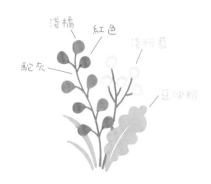

1. 豆沙粉塗出葉脈
留白的葉形。

2. 用駝灰和紅色、淺橘畫
莖與小圓葉。

3. 再畫一株淺粉藍小花，
左邊再加豆沙粉葉子。

淺橘 紅色 淺粉藍
駝灰
豆沙粉

天空藍

草綠

駝灰

1. 畫駝灰色莖與
分枝。

2. 畫天空藍花苞、駝灰花
萼與小分枝。

3. 畫草綠色葉子。

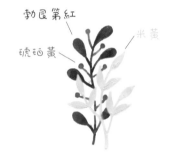

勃艮第紅

琥珀黃

米黃

1. 米黃色塗出葉子。

2. 後面用勃艮第紅畫
葉子。

3. 深色葉子塗色，再加琥
珀黃分枝與小圓點。

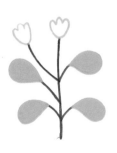

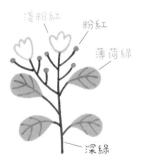

淺粉紅

粉紅

薄荷綠

深綠

1. 畫深綠色莖與
分枝。

2. 塗上薄荷綠葉子、
畫淺粉色花朵。

3. 用深綠色畫葉脈和
小分枝，再畫粉紅
小圓點。

混搭著色揮灑創意

以彩色原子筆為主，還可搭配麥克筆、彩色毛筆、奇異筆……等。上色前，請先在另一張紙上試畫一下效果，如果是你想要的，便可以開始作畫。另外，不須每一種筆都買，可以互相替代應用。

● 代表**原子筆**的顏色　　　■ 代表**麥克筆**的顏色

〰 代表**奇異筆**的顏色　　　💧 代表**彩色毛筆**的顏色

 薰衣草色　水藍　藍紫　深綠　淺粉綠

> 結構
>

1. 用淺色塗葉子形狀。　**2.** 用深色畫上葉脈。

1. 畫一個小圓。　**2.** 塗花瓣。　**3.** 畫花蕊。

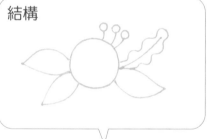

先從花開始畫，再往下層畫葉子、小花苞等。

1. 畫一條有弧度的莖。　**2.** 畫出對稱的葉子。　**3.** 葉子塗色。

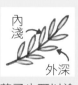

內淺　外深

葉子也可以塗淺色。

 粉紅　 天空藍　 淺粉藍　 淺粉綠　 亮紫

結構

A

1. 粉紅色麥克筆畫花形。

2. 亮紫色原子筆畫花蕊。

B

1. 用原子筆畫花形。

2. 塗色。

C

1. 用麥克筆畫葉子。

2. 用原子筆畫葉脈。

 水藍　 薰衣草色　 黛綠　 霧霾藍

結構

A

1. 用麥克筆畫花瓣。

2. 用原子筆畫花萼與莖。

B

1. 先用原子筆畫莖。

or

2. 可用不同色原子筆塗色。

深色

淺色

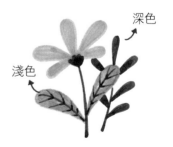

橘色　槿紫　牛油果綠

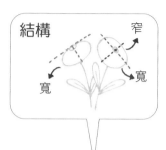

結構

窄

寬

寬

1. 畫出一半的
花瓣。

2. 畫花蕊。

1. 花瓣一半畫
長點、一半
畫短些，再
畫莖。

2. 畫花蕊、葉
子塗色。

亮粉紅　黃色　亮紫　駝灰

1. 畫一個淡色
圖形。

2. 上方畫上花
朵、莖以及
分枝。

3. 描繪花形。

4. 花朵塗色、
加上葉子。

變化

結構

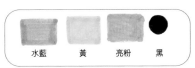

水藍　黃　亮粉　黑

1. 從淺顏色開始，畫三種顏色色塊。

2. 用原子筆畫莖與分枝。

3. 加上葉子。

＊也可以畫圓滑一點的色塊。

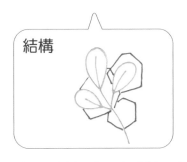

結構

淺玫瑰紅　淺粉紅　亮紫　勃艮第紅

 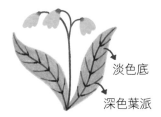

淡色底

深色葉派

1. 畫三朵小花。

2. 畫莖、塗出葉子。

3. 畫葉脈。

 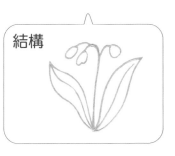

另一種葉子

深色底　　淡色葉脈

結構

愛怎麼塗色就怎麼塗色

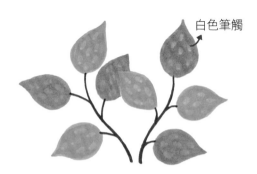

白色筆觸

1. 塗葉子底色。　**2.** 用淺色短線 畫葉脈。

結構

其他葉脈

不同葉脈的畫法

天空藍　白色　淺粉紅　勃艮第紅　霧霾藍

Ⓐ

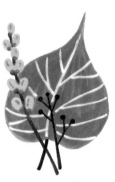

1. 塗葉子底色。　**2.** 用白色畫葉脈。

結構

Ⓑ

1. 先畫出穗狀 花朵。　**2.** 用原子筆 畫莖。　**3.** 畫上細節 並塗色。

水藍　明黃　藍紫

1. 畫中間四片葉子。

2. 往外畫延伸出去的葉子，再畫上葉脈。

B

1. 先畫出一個五角形的框。

2. 再疊畫一個錯開的五角形框。

結構

亮粉紅　酒紅　豆沙粉　琥珀黃　勃艮第紅　紅色

A

1. 先畫出兩朵花和葉子。

2. 畫花蕊、葉脈及裝飾的小花、小草。

結構

B

 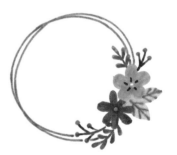

1. 先畫一個正圓。

2. 在錯開一點的位置疊畫一個圓。

 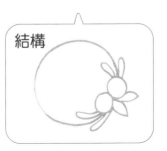

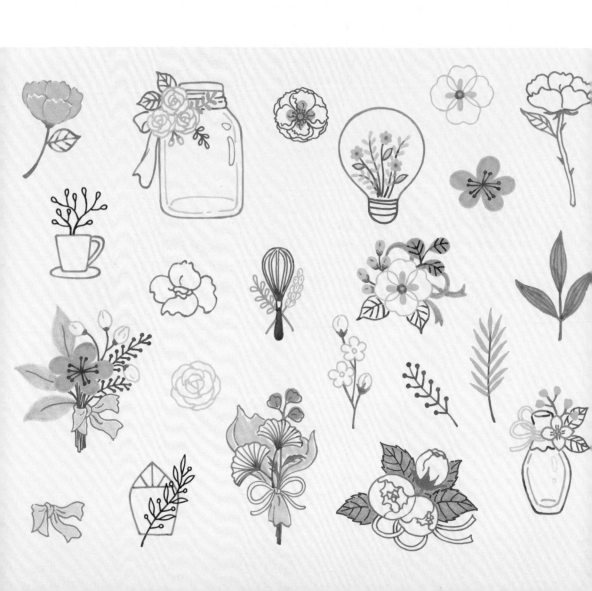

甜美與夢幻的
花草超療癒

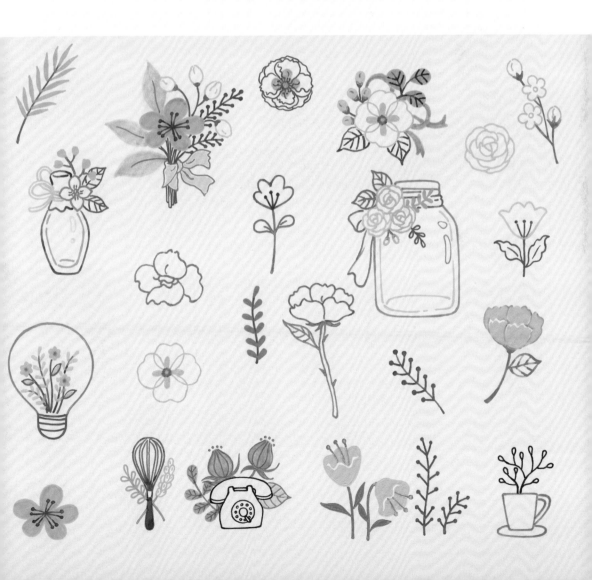

雅致的花束

1. 先用鉛筆畫一個圓,再依圖示比例在圓內畫花瓣。

2. 花瓣上色並畫花蕊,再輕輕擦掉鉛筆線。

1. 畫一個三角形緞帶輪廓。

2. 畫緞帶結和其他部分。

3. 最後才畫飄動的緞帶。

 圓點

1. 依需要畫出莖以及分枝。

2. 畫花萼和小花苞。

1. 先畫主莖。

2. 加上分枝和小圓點。

A

1. 畫出扇狀葉形。

2. 加上葉脈。

蝴蝶結畫法

B

1. 畫三個小色塊。

2. 用深色筆描畫花朵細節。

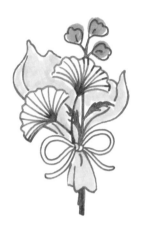

A

1. 畫花萼。

2. 往上加畫花苞。

水滴狀

B

1. 用鉛筆輕輕標出花朵位置。

2. 原子筆先畫出花朵、花苞和莖，再輕輕擦掉鉛筆線。

葉子最後再加

寬

尖

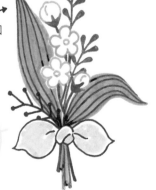

夢幻胸花

1. 畫一片花瓣的外形。

2. 加線條畫出立體感。

花心塗淺色色塊

細長形葉子

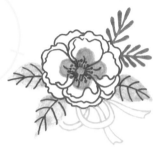

花瓣形狀變化

1. 先畫淺色的色塊，再畫四片花瓣和花蕊。

2. 往外繼續加花瓣。

1. 畫一個不規則的圓。

2. 圓裡面加線條畫出三片花瓣。

3. 中間空白處加畫線條。

1. 畫花萼和花苞外形。

2. 上方畫出花瓣層次。

鋸齒狀葉緣

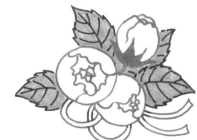

花苞的不同角度

也可以只畫線條

1. 先畫中間的小花瓣，再往外加大花瓣。

2. 繞中心一圈，把大花瓣畫好。

1. 先畫蝴蝶結中心部分。

2. 加畫兩邊緞帶。

3. 完成蝴蝶結後塗色，再用淺色畫線條。

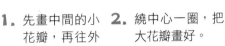

花瓣
重疊

1. 先畫十字形圖案。

2. 十字形外圍畫大花瓣，再畫花蕊。

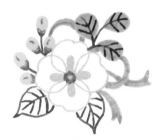

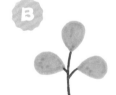

葉子末端畫尖形

1. 畫莖與水滴狀葉子。

2. 加上葉脈。

花苞造型

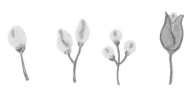

59

粉嫩花框

1. 用鉛筆輕輕畫一個方形。

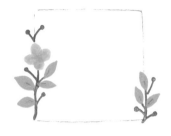

2. 加上花朵和葉子。

3. 描好框線,輕輕擦掉鉛筆線。

1. 上、下各畫一段線。

2. 加上花朵和葉子。

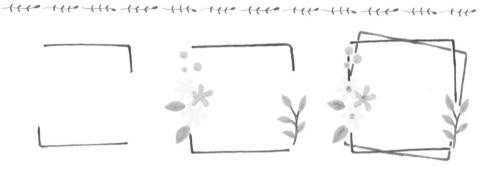

3. 畫花草細節。用同色筆補畫步驟 1 的框,再加畫一個交錯的不同色斜框。

愛心

1. 畫一朵向右斜的小花。

2. 從小花底端拉出圓形的線,末端畫上愛心。

3. 花的下方畫上葉子。

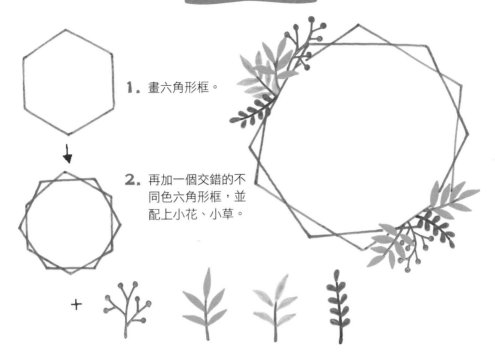

1. 畫六角形框。

2. 再加一個交錯的不同色六角形框,並配上小花、小草。

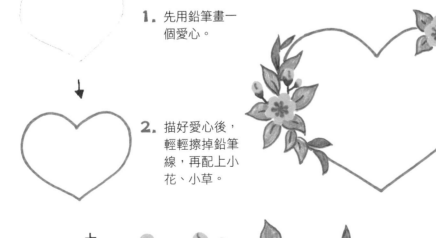

1. 先用鉛筆畫一個愛心。

2. 描好愛心後,輕輕擦掉鉛筆線,再配上小花、小草。

甜美花圈

 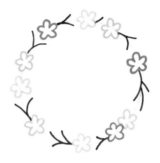 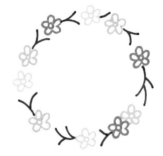

1. 用鉛筆輕輕畫一個圓形。

2. 將花朵和莖畫在圓形上。

3. 花朵中間加小圓花心，擦掉鉛筆線。

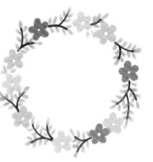

可依需要添加小葉子或花。

4. 將花朵塗色、加上小葉子。

淺

深

1. 用淺色畫外框、深色畫內框。

2. 淺色框外加小花、小草。

3. 沿著框將小花、小草畫滿。

長方形框

大花朵

大葉子

1. 設計一個框，
 框內畫虛線。

2. 加上你學會的
 花花草草。

可愛花盆

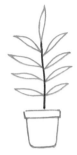 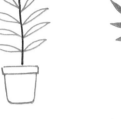 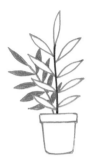

1. 畫一個小花盆外形。

2. 畫一株葉子（不上色）。

3. 左後方加一株葉子並塗上顏色。

4. 右後方加葉子並塗色，最後畫花盆圖案。

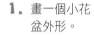

1. 畫葉子外形。

2. 畫小花朵，葉子局部上色。

3. 下方加畫花盆。

1. 畫花盆盆口，上方畫小花朵。

2. 小花朵底部塗上一層色塊。

3. 畫花盆並加上小葉子。

1. 畫小籃子外形。

2. 加一株葉子。

3. 葉子前面加畫小花，再畫籃子的格線。

1. 畫方形的盆口，盆口右邊畫一株花與葉。

2. 左後方再加畫一株花與葉。

3. 畫出花盆和圖案，並將花、葉塗色。

1. 畫花盆和小圓點圖案。

2. 畫花與莖。

3. 加上花蕊、葉子，花盆塗色。

卡哇伊花吊盆

1. 畫吊盆外形。

2. 加畫掛繩。

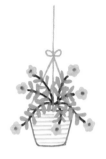

3. 畫花朵與葉子，再畫吊盆的線條圖案。

1. 畫吊盆外形。

2. 畫幾株葉子。

3. 畫葉脈與小花朵，吊盆塗色。

1. 畫盆口線條，再畫莖。

2. 加上小葉片。

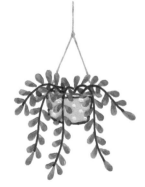

3. 畫吊繩與盆身並塗色。

1. 畫一個圓框。

2. 畫吊繩、蝴蝶結、小花盆和隔線。

3. 畫植物。

 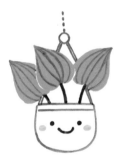

1. 畫小花盆。

2. 畫葉子。

3. 加上葉脈、莖、吊鍊和花盆圖案。

 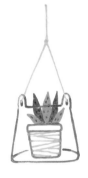

1. 畫提籃外形。

2. 加吊線與小花盆。

3. 畫上植物，小花盆加上線條圖案。

花 & 小物

湯匙

1. 畫一支斜擺的
湯匙。

2. 畫花朵。

3. 加上葉子。下方可
加小裝飾或文字。

小窗框

葉子
小花
葉子
小花

1. 畫一個窗戶
形狀的框。

2. 在框上方畫一條弧形
的莖,再從上往下畫
小葉子與小花。

3. 將小花與小葉子
畫好。

杯子

1. 畫杯子外形。

2. 畫杯墊,上方畫
莖與分枝。

3. 加上小花朵。

毛線

棉花

1. 畫一捆毛線
外形。

2. 畫毛線球細節，
再畫莖與花萼。

3. 畫棉花和標籤
圖案。

打蛋器

1. 畫打蛋器外形。

2. 加線條畫出
立體感。

3. 畫花朵與葉子。

茶壺

1. 畫小茶壺
的外形。

2. 局部塗色，壺
身畫一朵小花。

3. 左、右兩邊畫上
莖與分枝，再加
上小圓點。

花的異想

小屋

 + ⇒

 + ⇒

 + + ⇒

 + ⇒

 + ⇒

蝴蝶結

立體感葉片

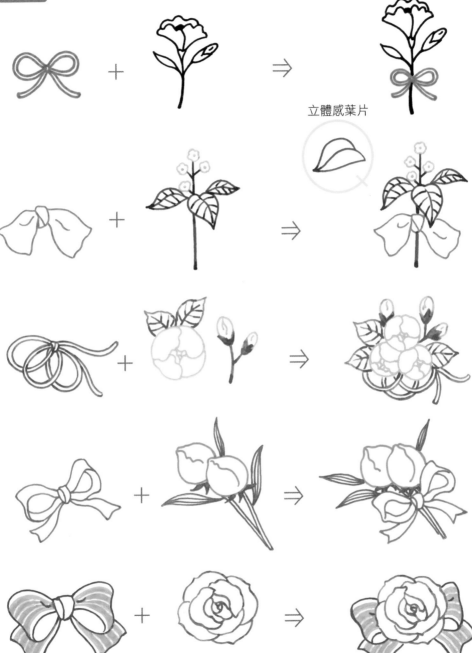

熱氣球

 ⇒

鳥籠

 ⇒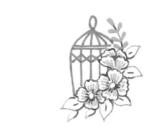

花樹盆栽

 ⇒

相機

 ⇒

貝殼

 ⇒

花 & 信封 & 信箱

 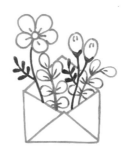

 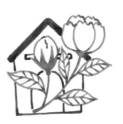

 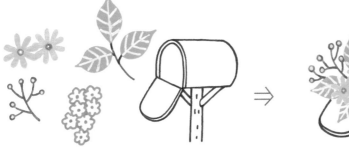

花 & 電話 & 留聲機 & 電視

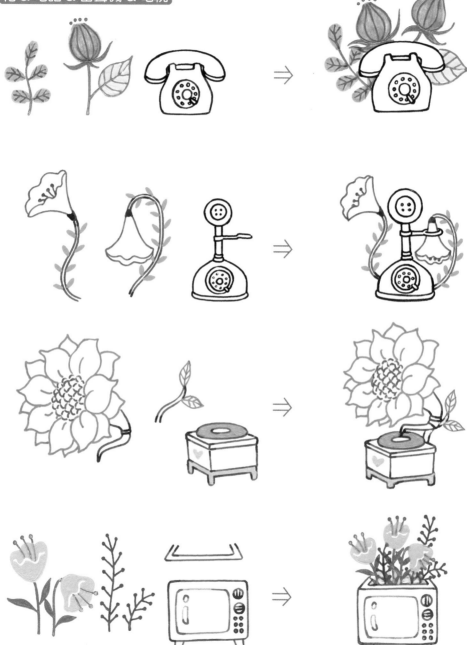

花 & 燈泡 & 燈具

 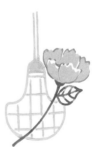

花&瓶子

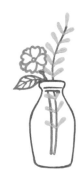

1. 畫花瓶外形。

2. 畫兩條莖。

3. 一條莖畫上花朵與葉子，一條畫上小葉子。

1. 先畫兩朵花。

2. 加上花苞、莖和葉子。

3. 最後畫上花瓶。

淡色

稍微留距離

1. 畫玻璃花瓶的外形。

2. 底部塗色塊，再加畫莖與分枝。

3. 畫花苞與葉子，旁邊再畫一種植物做搭配。

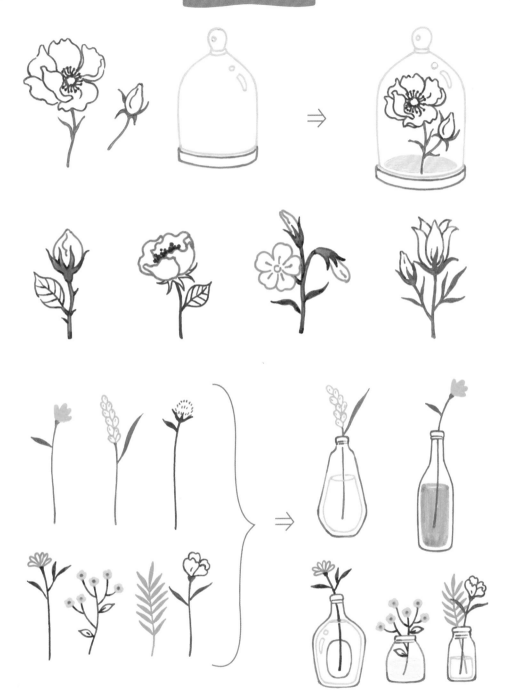

甜美與夢幻的花草超療癒

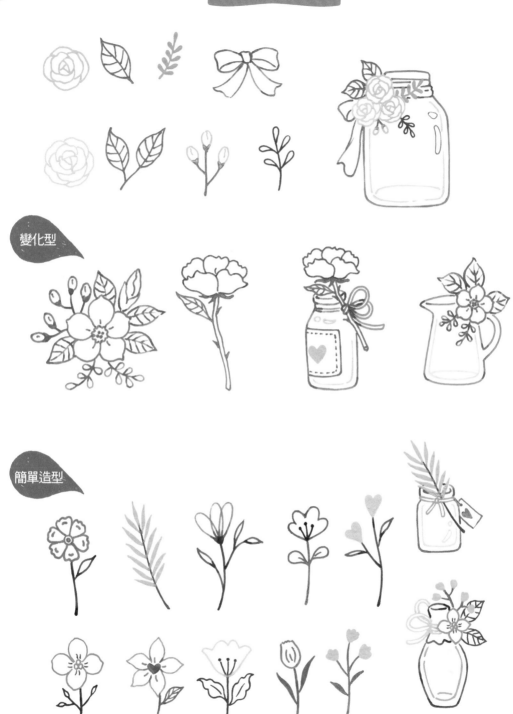

Part 4

變化型

簡單造型

花&化妝瓶

1. → **2.** → **3.**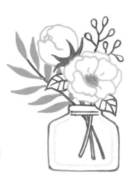

依步驟 1～4
畫出花朵。

4.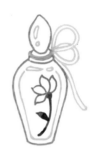

1. 畫最前面的
花瓣。

2. 畫花蕊，外
圍畫其他的
花瓣。

3. 畫好花瓣的
外形。

4. 加上線條，
使花朵有立
體感。

1. 畫最前面的
花瓣。

2. 把外層所有
花瓣畫好。

3. 中間空白處加線
條，畫出內層的
花瓣，再畫花萼。

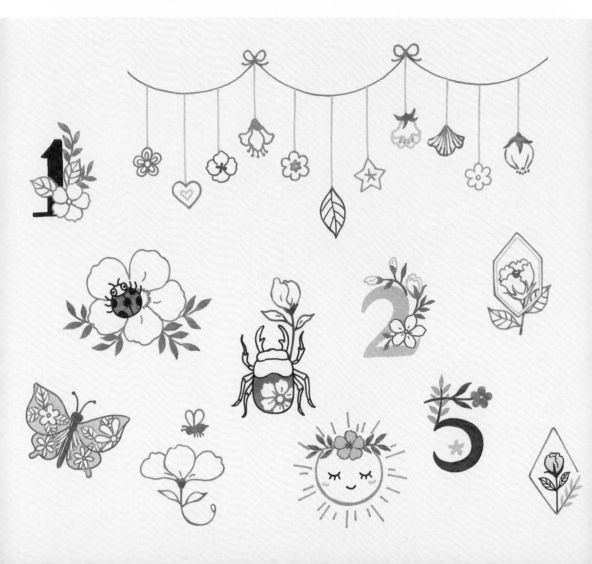

徜徉花草的綺想世界

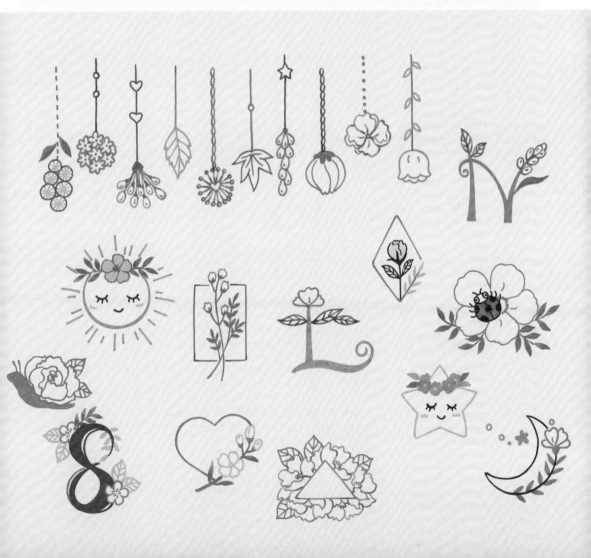

花草與字母&數字的組合

花花字母

1. 畫一個倒 V 形。

2. 畫一株花代替 A 字的橫線。

3. 加上葉子。

1. 畫有弧度的 N 字形。

2. 加上花朵、以及 葉子。

3. 畫葉脈、塗色。

1. 畫一個 R 字。

2. 順著筆畫描繪， 將字加粗。

3. 畫上花朵和葉子。

1. 畫一個空心的 L 形。

2. 畫花朵和葉子 （右邊多畫一 片葉子）。

3. 畫葉脈，並將 L 塗色。

花花英文單字

1. 寫好英文單字。

2. 順著筆畫描繪，將字加粗。

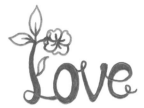

3. 畫上花與葉子。

1. 寫好英文單字。

2. 順著筆畫描繪，將字加粗。

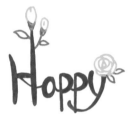

3. 畫上花、花苞與葉子，局部塗色。

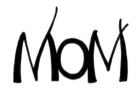

1. 寫好英文單字。

2. 順著筆畫描繪，將字加粗。

3. 畫上花與葉子。

1. 畫一個空心的OK。

2. 在 O 內畫上花朵。

3. 加上第二層花瓣。

花花數字

1. 畫出花和葉子。

2. 後方畫一個空心的 1。

3. 往上添加小葉子。

4. 將數字和小葉子塗色。

1. 畫一朵花。

2. 後方畫一個空心的 2 和花莖。

3. 往上畫葉子和花苞，並將數字、葉子和花萼塗色。

1. 畫一個空心的 5。

2. 將 5 的上半部畫成花朵和葉子。

3. 將 5 的下半部和葉子塗色。

1. 用鉛筆畫空心的 8。

2. 右下方畫上花朵和葉子、將 8 塗色，並擦掉鉛筆線。

3. 數字部分加畫細線，接著再畫上小葉子。

4. 加上左上方花朵和葉子。

花草與基本圖案的組合

花草&愛心

1. 畫一個有缺口的 心形。

2. 在缺口處畫花， 補畫心形線。

3. 加畫葉子和表情。

花草&星星

 (星星圖)

1. 先畫一個五角 星形。

2. 頂端畫上花冠。

3. 加上表情，再以 深、淺塗色讓花 草更有層次。

 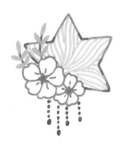

花草&月亮

1. 用鉛筆描畫一大一小交疊的圓。

2. 描畫出彎月形之後,再擦掉鉛筆線條。

3. 月亮內畫上花朵。

彎月形也可以畫胖一點

花草&太陽

1. 畫花朵和葉子。

2. 下方加畫圓形和表情。

3. 外圍畫一圈放射線光芒,再將花朵和葉子塗色。

花草與幾何圖形的組合

長方形

1. 畫上、下有缺口
的長方形。

2. 加一株花把缺口
補滿。

3. 再畫一株葉子。

菱形

1. 畫右下方有缺口
的菱形。

2. 缺口處畫上小葉
子、中間畫上花
朵和葉子。

3. 花朵塗色，畫葉脈。

三角形

1. 畫一個三角形。

2. 沿著三角形外圍
畫花朵。

3. 畫好花朵後，再加畫
葉子。

六角形

1. 畫兩個六角形，內
框用較淺的顏色。

2. 六角形內畫上
花朵。

3. 往下加畫葉子和莖。

花草與動物的組合

彩色

1. 用鉛筆描繪兔子　　**2.** 畫花朵和葉子、　　**3.** 將花和兔子塗色。
　　外形。　　　　　　　　描好兔子輪廓，
　　　　　　　　　　　　　再擦掉鉛筆線。

單色

1. 畫小鳥的外形。　　　**2.** 塗色，做成　　　　**3.** 畫一株花，並將
　　　　　　　　　　　　　剪影效果。　　　　　　莖與分枝塗色。

雙色

1. 用黑色畫出雞的　　　**2.** 局部塗上黑色。　　**3.** 用橘色在雞身上
　　外形。　　　　　　　　　　　　　　　　　　畫出花朵和葉子。

圖形留白

1. 用鉛筆畫圓、裡面用原子筆畫兔子。

2. 描繪圓形、花和兔子（兔子下方不畫），擦掉鉛筆線。

3. 塗色，但兔子和花留白。

其他範例

松鼠

小豬

也可以這樣畫

貓咪

小狗

小馬

小熊

花草與昆蟲 & 蝸牛的組合

蜻蜓

1. 畫蜻蜓的身體。

2. 畫翅膀和紋路線。

3. 蜻蜓後方畫一株花。

瓢蟲

 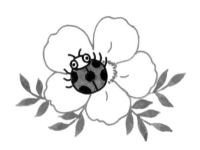

1. 畫瓢蟲外形。

2. 加畫一大朵花。

3. 瓢蟲部分留白後塗色，花兩旁畫葉子。

蝸牛

1. 畫蝸牛的身體。

2. 背上畫花朵代替殼。

3. 再加上小花朵、葉子並塗腮紅

圖形留白

1. 用圓弧線畫
一個圓。

2. 畫蜜蜂和水滴。

3. 部分塗色，外圍
再畫小葉子。

其他範例

晴蜓 　胡蝶

畫翅膀外形。

畫斑紋，再依
需要留白或是
塗色。

蜜蜂

翅膀留白 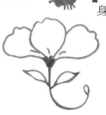 身體塗色　鍬形蟲

胡蝶

畫好斑紋再塗色

蝸牛

花草與手勢的組合

單手

1. 描繪手的外形。

2. 畫花朵外形。

3. 花朵加上葉子並塗色。

比愛心

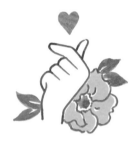

1. 用鉛筆輕輕畫出手勢。

2. 描繪出手勢形狀,再擦掉鉛筆線。

3. 畫愛心、花朵與葉子。塗色時,葉子、花朵局部留白。

雙手

手的結構

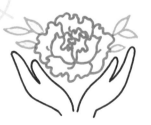

1. 先畫中心花瓣。

2. 往外加畫花瓣。

3. 畫葉子,下方加畫雙手。

花草與書的組合

花襯書

1. 畫打開的書頁。

2. 往下畫出厚度。

3. 書上方加畫花朵和葉子。

花飾書

1. 畫出書本外形。

2. 加畫細節。

3. 將花朵和葉子畫在後面做裝飾。

花書籤

1. 先畫書本前半部分。

2. 加上一株花與葉子。

3. 畫書本後半部分，花與葉部分上色。

書中花

1. 畫最上層的書頁。

2. 往下畫出厚度。

3. 畫一株花和星星。

花花皇冠

花瓣尾端畫尖

1. 畫皇冠的外形。

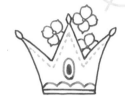

2. 畫細節和花朵。

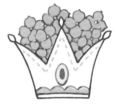

3. 花朵畫好後用淺色塗色。

寶冠

1. 用鉛筆描繪出皇冠外形和花草的位置。

2. 從前面的部分開始描繪。

3. 把所有物件畫好、擦掉鉛筆線,再依需要塗色。

其他範例

造型複雜的皇冠可搭配線條簡單的花朵。

簡單的皇冠剪影可搭配線條表現的花朵。

皇冠不塗色、花朵塗色、葉子用線條表現。

繽紛花掛飾

你也可以把各式花、葉畫成垂吊的掛飾,再搭配其他增加豐富感的小物件。

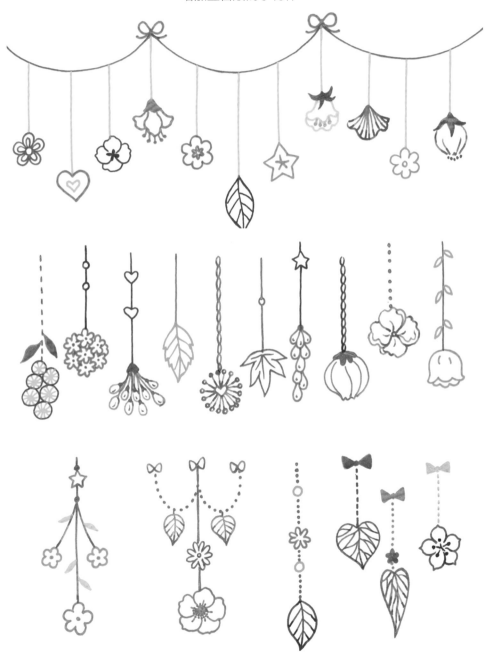

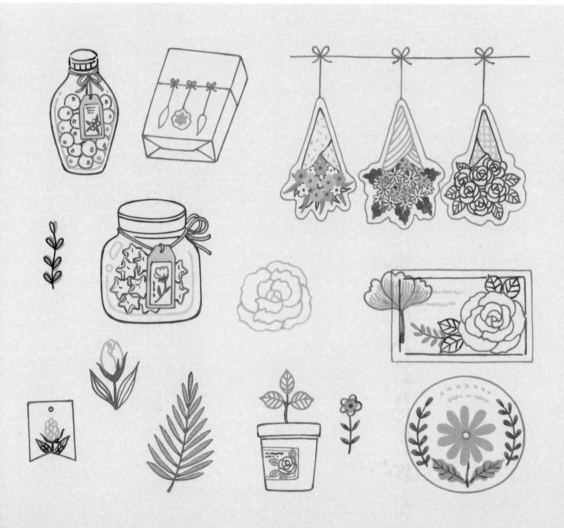

Part 6

增添生活樂趣
的花漾小物

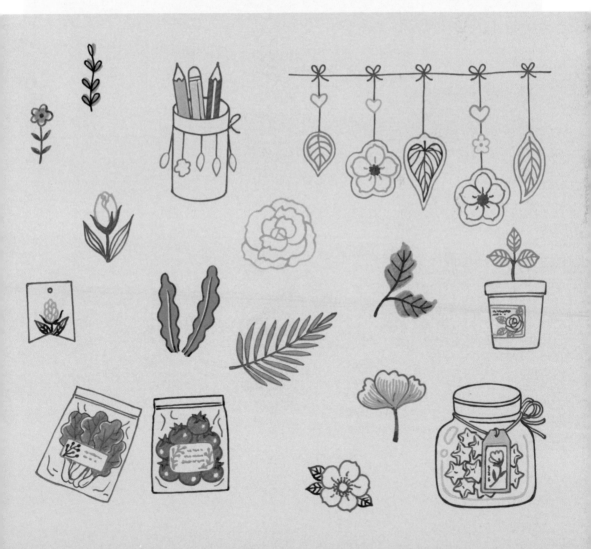

粉嫩、雅致的花草，該怎麼發揮創意、靈活運用，變成可愛又吸睛的物件，
為生活添加樂趣呢？一起來畫畫看吧！

花草標籤

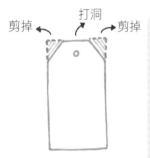

剪掉　打洞　剪掉

1. 選擇自己喜歡的
紙張，裁成所需
大小的長方形。

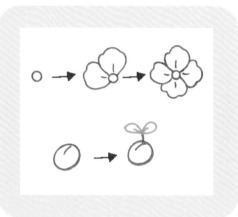

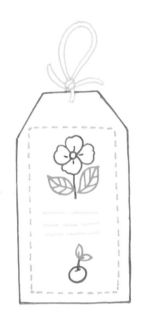

2. 畫上花草圖案並寫上文字。

小珠子收集瓶

種子收藏罐

手摺許願星收納罐

盆栽標籤

準備一些不同尺寸的空白標籤貼紙，隨時可以在貼紙上畫花花草草，然後貼在盆栽、餅乾袋、保鮮袋……

手工餅乾包裝袋標籤

保鮮袋標籤

花草卡片

- 先設定想做卡片的單頁尺寸，再乘以 2，剪下所需用紙。
- 剪下的紙對摺後打開，再著手繪製。
- 可選用美術紙或卡紙，紋路平滑的最佳。

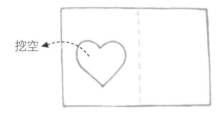

挖空

1. 剪一張長方形卡片，對摺後打開。左邊畫個心形並挖空。

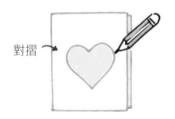

對摺

2. 卡片對摺，用鉛筆沿挖空的心形內緣，輕輕在下方描繪出另一個心形。

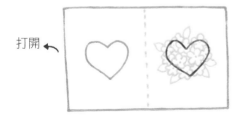

打開

3. 打開卡片，在右邊的心形上畫圖案（須超過心形範圍）。畫好後，擦掉鉛筆線再塗上顏色。

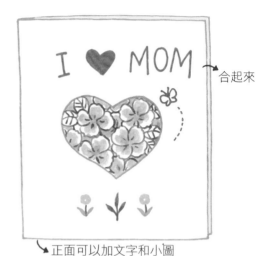

合起來

正面可以加文字和小圖

挖一個橢圓框

花形、星形、彎月形……還有多種造型可以變化喔！

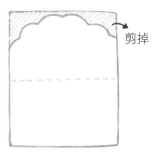

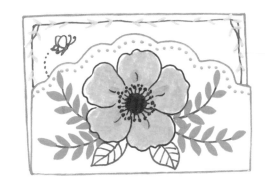

1. 卡片上下對摺、打開，上方用鉛筆畫出波浪線，再剪掉外緣。

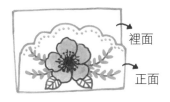

→ 裡面

→ 正面

2. 再將卡片對摺，先畫正面。

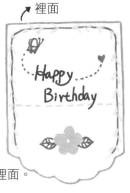

↑ 裡面

3. 卡片打開，再畫裡面。

↑ 背面

可以寫祝福文字，或標註日期。

↑ 剪掉

1. 用鉛筆標出不需要的部分再剪掉。

★ 若選用黑色紙，白鍵部分則用白紙畫好再貼上，花朵則用淺色的筆畫。

左右對摺

2. 卡片對摺後開始繪製正面。

3. 完成鋼琴琴鍵和花朵。

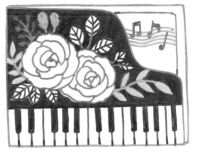

4. 描畫細節後，底色可依喜好塗上黑色或其他顏色。

花草書籤

方法一 選顏色深一點的色紙，描好外形後，用淺色筆描畫圖案。

深色紙

1. 用鉛筆畫上五片葉子。

2. 用原子筆描畫葉子外形，擦掉鉛筆線。

3. 用淺色筆畫上圖案，再剪掉外緣的紙。

淡彩紙

1. 選用比紙色略深的顏色，畫花的第一圈花瓣。

2. 加畫第二層花瓣，再畫葉子。

3. 畫花蕊，再留一點點邊後，剪下圖案。

★將剪下來的書籤護貝，就能延長使用時間。也可以用寬膠帶黏貼兩面，再剪下圖案。

★製作書籤的紙張大小，可依自己的喜好裁剪。

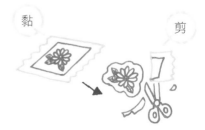

黏　　　　　　剪

方法二 在白色紙張上畫圖案,再依需要上色並剪下。

1. 畫一個咖啡杯。

2. 杯內畫上花朵。

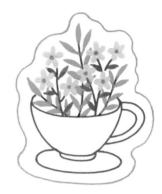

● 葉子可用兩種顏色區分。

3. 加上葉子,再依需要
著色後剪下(留一點
白邊)。

1. 畫瓶子外形。

2. 畫花朵、花苞、
葉子與瓶口處的
線條。

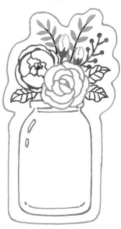

3. 加畫小葉子、小花和瓶身反光點
再剪下。空白瓶身上可以寫字。

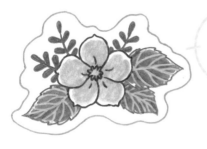

只畫花朵
也可以

 顏色分兩種

花草信封

繪製前，先在信封角落試畫一下，確認墨水是否會滲透紙張，如果會，就先在信封內墊上一張紙。

背面

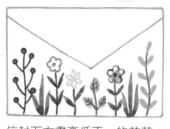
信封下方畫高低不一的花草。

小卡外形和圖案都可做變化。

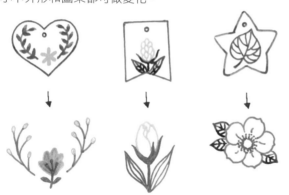

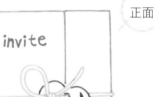
正面

選用紋路比較漂亮的紙做信封，再用愛心小卡裝飾。

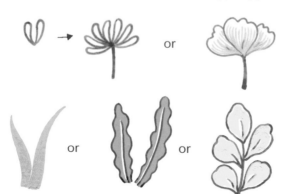

正面

留出寫收件人資訊的空間，其他部分可以用花與長形的葉子裝飾。

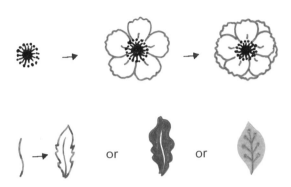

背面

在信封封口處畫上大朵花與葉子，下方可寫上簡單的短句。

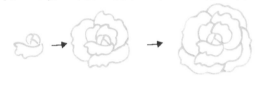

正面

右邊用大朵花加葉子裝飾，左邊留白，方便寫上收件人資訊。

or

鉛筆描線

→ 原子筆畫外形、塗色

鉛筆描線

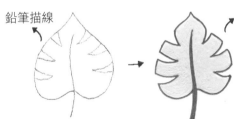

→ 原子筆描繪外形、塗色

or

正面

留出寫收件人資訊的空間，其他部分用大葉子裝飾。

花草吊飾

做卡片或書籤時，剩餘的紙張先不要丟，拿來畫上各式各樣的花朵、葉子，剪下後黏上掛繩，還可做成吊飾。

粗縫衣線

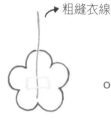

or

1. 畫花朵。　　**2.** 剪下。　　**3.** 花朵背面用膠帶黏上吊線。　　用保麗龍膠黏住。

● 黏貼或綁在筆筒上做裝飾。

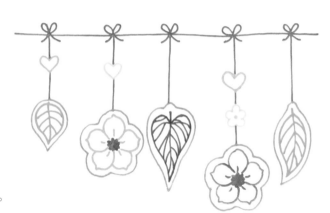

● 綁在禮物盒外面，讓禮物包裝更具特色。

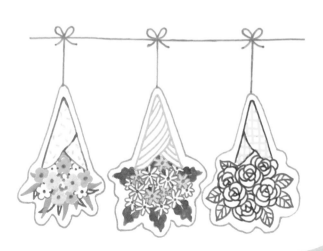

如果要做室內布置，就需要用大張的紙，描繪的筆則改用麥克筆或粗筆心的彩色金屬筆等。掛繩也要選較粗的線、塑膠繩或麻線等。

●剪下圖案時可不留白邊。

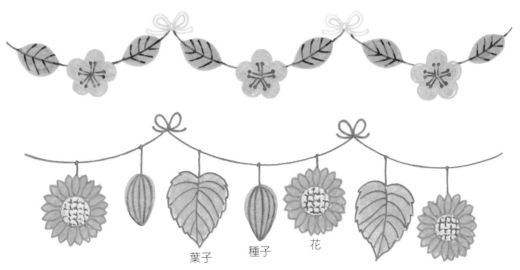

葉子　　種子　　花

●向日葵主題吊飾

花草便條紙

除了可以直接在便條紙上畫圖、寫字，也可以做創意
造型變化喔！

1. 用鉛筆標注畫圖
的位置。

2. 圖案畫好後擦掉
鉛筆線。

3. 上方沿圖案外緣
剪掉。空白處可
以寫上文字。

黃色斜線部分剪掉

空白處可寫字

黃色斜線部分剪掉

空白處可寫字

黃色斜線部分剪掉

黃色斜線部分剪掉

愛心內可寫字

黃色斜線部分剪掉

瓶身修圓

花草小卡

發揮巧思，將剩下的紙張拿來做成小卡，也可以變成增添氛圍的裝飾小物喔！

1. 畫圖案。

打洞

2. 剪下圖案，上方
打一個洞。

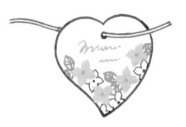

3. 畫小花、小草、
寫上文字。

⇓

↱用繩子綁

⇓

⇓

↳用黏貼的

↘貼在信封封口

其他小卡造型

白邊可留
或不留

吊繩黏貼
在背面

彩繪紙杯

- 紙杯、馬克杯……也可以拿來彩繪。繪圖時，可選用比較好著色的彩色毛筆、彩色奇異筆、金屬筆等。
- 如果你買的筆沒有防水性，完稿後，注意別碰到水，最好上一層透明保護漆。

1. 準備一個無印刷圖案的紙杯。

2. 用彩色毛筆畫上葉子。

3. 左邊再畫上圓點小花。

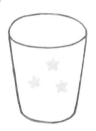 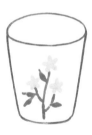 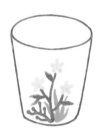

1. 用奇異筆畫三朵小花。

2. 畫莖與葉子。

3. 畫搭配的小花、小草。

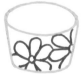 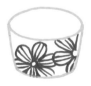 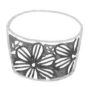

1. 畫大花瓣的花。

2. 花瓣內畫線條。

3. 空白較大處加畫葉子、較小處直接塗色。

彩繪塑膠瓶

● 塑膠瓶、盒子等也可以彩繪。
● 依需要決定繪製的花草大小（可隨意調整）。
● 使用彩色筆或彩色奇異筆時，可先在物品底部試一下效果再繪圖。

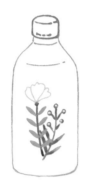

1. 先畫淺色的
圖案。

2. 再加深色的
圖案。

變化

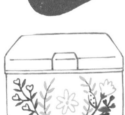

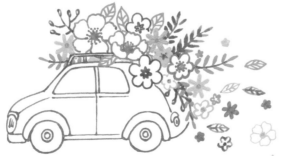

感謝你看到最後一頁，希望本書對你
學習畫花花草草有實際的幫助，並為
你的生活增添繽紛色彩。

國家圖書館出版品預行編目（CIP）資料

15分鐘畫花草自學入門書/zhao著. – 初版. –
新北市：漢欣文化事業有限公司, 2022.2
112面;23X17公分. – (多彩多藝；9)

ISBN 978-957-686-816-0(平裝)

1.繪畫技法

948 110017198

 　　　　　定價280元

多彩多藝 9
15分鐘畫花草自學入門書

作　　　者／zhao

封 面 繪 製／zhao

總 　編 　輯／徐昱

封 面 設 計／周盈汝

執 行 美 編／周盈汝

執 行 編 輯／雨霓

出 　版 　者／漢欣文化事業有限公司

地　　　址／新北市板橋區板新路206號3樓

電　　　話／02-8953-9611

傳　　　真／02-8952-4084

郵 撥 帳 號／05837599 漢欣文化事業有限公司

電 子 郵 件／hsbookse@gmail.com

初 版 一 刷／2022年2月